烏鴉的詛咒

U0037409

讓—保爾・諾齊埃爾
Jean-Paul Nozière

1943年生於法國侏羅山脈的汝拉省，擔任過圖書館資料管理員。現在，寫作成了他的第二職業，已出版二十多部作品。其中，「阿爾及利亞的一個夏日」曾獲1990年法國文學家協會獎。

菲力浦・米尼翁
Philippe Mignon

1948誕生於法國的奈伊—絮爾—塞納。他酷愛建築，在巴黎攻讀建築學。畢業後在建築師事務所工作過幾年，而後放棄建築，從事繪畫。目前他繪製卡通，也在多家出版社擔任繪製插圖的工作。

烏鴉的詛咒

文庫出版

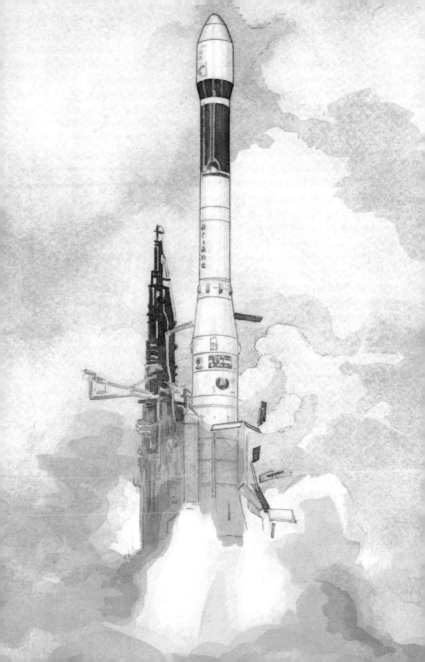

1

警　告

1986年5月29日，圭亞那，庫魯太空中心。

　　地下堡壘裡鴉雀無聲。大家的目光都凝聚在控制板上屏住呼吸。電子鐘的紅光映在每一個人的瞳孔中，上面顯示的每一個數字都好像是一種威脅。時間一秒一秒地過去了。

　　在他們頭上幾十公尺的地方，固定在 ELA2 號發射塔上的阿里亞納3號火箭，正以金屬箭頭對準了綻藍的天空。離發射只剩下180秒了。有幾個人的眼神離開了控制板，正與控制火箭發射程序的

負責人保爾‧洛格萊的目光相遇。他們似乎有些不自在，又將目光移回到電腦顯示幕前。每個人都深知自己責任重大，特別是在今天，如果這一次發射失敗，就會帶來一場災難。這不僅是因為阿里亞納3號載著一顆價值五千萬美元的衛星，還因為發射行動在以前已經失敗過一次。如果這次再失敗的話，發射活動就只剩下最後一次機會了。發射火箭可以為國家帶來巨大的經濟收益，所以擁有載運火箭升空能力的國家，在衛星發射市場上競爭非常激烈。未來十年之內，阿里亞納將把二百顆衛星送入軌道。當然，這是指一切都順利的話。

　　如果這兩次都失敗了，阿里亞納太空中心就必須把這片廣大而且收益極高的市場拱手讓給他國。今天在場的人都不會忘記之前的恥辱……1985年9月13日，阿里亞納火箭在總統面前發射失敗了……。

　　時間還剩下35秒。洛格萊感覺到腹部一陣劇烈的抽痛，圓圓的兩頰滿佈細密的汗珠。那個可以使

發射活動中途停止的按鈕，就在他的食指旁邊
⋯⋯。

　　時間還剩下10秒，每個技術人員都能聽見自己
心臟瘋狂的跳動聲。

　　零！時間到！四個發動機同時吐出有如地獄之
火的火舌。控制板上顯示固定阿里亞納３號火箭用
的鈎子已經鬆開了，怒吼的火焰把重達231噸的裝
置送上了太空。呀呼！成功了！

　　衆人都鬆了一口氣。再過二十五分鐘，發射活
動全部結束後，大家就可以暢飲香檳以示慶祝了。

　　「不對勁！」洛格萊大聲喊道。

　　紅燈在閃動，雷達顯示火箭正逐漸偏離軌道。
電腦K1和K2的螢幕顯示出：**警告——偏離軌道
——警告**。

　　計算！快！偏了多少個百分比？電腦立刻有了
答案，一個很嚴重的錯誤。

　　「哦，不！」洛格萊呻吟著。

　　阿里亞納３號已開始往下墜。還有276秒的時
間，衛星就會墜地毀滅。洛格萊心疼地按下了中止

按鈕，阿里亞納 3 號立刻在空中爆炸，變成一團火球，控制室中的每一個人都鐵青著臉，心情沉重。

　　洛格萊輕聲說道：「我想，我們中間一定有間諜。不把他揪出來，阿里亞納火箭就只能永遠留在地上，別想升空！」

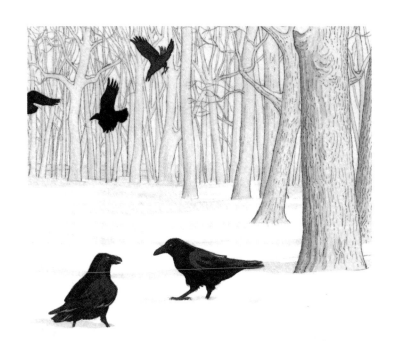

1987年1月，法國鄉村某地。

半個月以來，大雪覆蓋了整片大地。溫度計的水銀柱在攝氏零下十度至零下十五度之間游移，壁爐裡一條條高大的火舌貪婪地舔著巨大的爐壁。馬克非常喜歡那火焰的熱氣，他已經看了兩個小時的書，仍然捨不得離開那灰磚壁爐，畢竟，那兒是家裡唯一讓人感到溫暖的地方。

馬克討厭這座房子。討厭它的孤獨，討厭這種死氣沉沉的鄉間氣息，討厭那股壓得使人透不過氣來的寂靜。這種死寂讓人覺得好像生活在修道院裡一樣。

在房子的另一側，一間有高高天花板的房間裡，他的祖父正在睡午覺。祖父不顧家人的反對，用極低的價錢買下這一大片座落在荒郊野外的農莊，房子旁邊就是一片不見人煙深邃的森林。

「我喜歡孤獨。」祖父總是重複這句話。

的確是這樣！不過，馬克卻要與他分擔這種孤獨！他父親因公出國，走的時候對他說：

「你爺爺太固執！我不在的這半年裡，他就交

給你了。等我回來的時候,我想他大概就會住膩了
這座遠離人羣的孤堡,同意搬進我們在城市裡的公
寓。」

今天,一股令人不安的氣氛使馬克的情緒特別
消沉。有一種難以形容的不安,讓他無法專心看
書,而期中考試就快到了;大鐘的鐘擺滴答滴答的
響個不停,使他更覺心煩氣躁。儘管努力控制自己
的情緒,他仍然感到全身上下充滿一種莫名其妙的
不安。壁爐裡一塊木柴突然塌了下來,火花四射,
嚇了馬克一跳,這種無法抑制的恐懼讓他很生氣。
他把書放在椅子的扶手上,走到高大的窗前,窗外
空曠的田野一片雪白。

一隻羽毛黑得像墨玉似的烏鴉在窗外的樹枝前
盤旋著,而那棵樹便是通往森林的起點。

「這隻烏鴉可眞討厭!」馬克喃喃自語地說。

「自從搬來這裡之後,牠就每天在這裡又飛又
叫,像殯儀館裡裝殮屍體的傢伙……」

烏鴉的叫聲,像不祥的警鐘似的,在房間裡迴
盪。

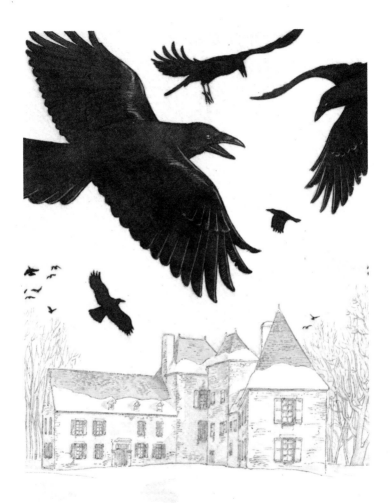

有時，那隻烏鴉也會發出憂傷的呱呱聲，但大部份都是咄咄逼人的尖叫，因為馬克覺得牠在監視這座房子。有時，牠大概對這種毫無收穫的盤旋感到失望，便用嘴巴去敲馬克眼前的那扇玻璃窗，然後朝那片森林飛去。

「我得集中精神！這座破房子讓我心煩意亂，我都快神經錯亂了！」馬克告訴自己。

於是他又坐回壁爐前看起書來，但精神還是無法集中。看來他這學期的成績是好不了了！而這一切都是爺爺造成的！

他聽見遠遠的房間裡傳來了電話鈴聲，就像這座房子一樣，這具電話也是又老又舊。他突然覺得自己對祖父有一肚子的怨氣，決定不去接電話。再說，這座房子大而無當，得穿過兩道走廊和一個房間才能到電話機旁。而且，通常打電話的人都會沒耐心，等到凍得瑟瑟發抖的馬克走到電話旁邊時，電話強就已經掛上了。

馬克聽著鈴響了十八聲，這時，祖父怒氣沖沖

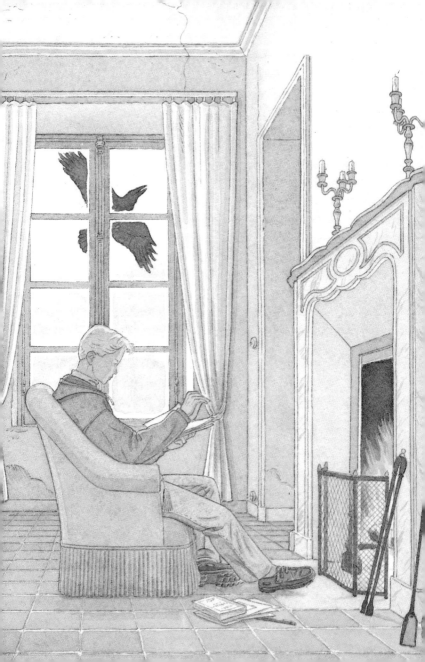

地進了客廳。

「喂，我的小馬克，你是不是聾了？我本來睡得很舒服的。」馬克笑了起來。像往常一樣，達米安爺爺午覺醒來時脾氣通常都不太好，他的衣衫不整，頭髮蓬亂，好像剛剛跟一頭熊打過架似的。

馬克說：「我馬上就去接，不過，晚飯就讓你準備了！」

這種電話是最早最早的產品。黑色的底座裂了很多缺口，收聽時必須戴著耳機。它放在一張桌腿長短不齊的小圓桌上。電話線沿著房間的牆壁延伸，屋裡的百葉窗緊閉，由於太冷了，所以沒有人會想要把它打開。等到鈴響到第二十六聲時，馬克拿起了電話。

「喂？」

起初他聽見一陣氣喘聲，聽起來好像是被追趕的獵物發出的聲音，接著，一個聲音慢條斯理的說道：

「這房子是屬於一隻黑烏鴉的。你們最好趕快離開，否則就會遭到可怕的報復，報復的信號就在

你家的門上。烏鴉的詛咒將使你們滅亡……」

　　馬克盯著電話，他不曉得該放聲大笑，還是勃然大怒。這時達米安爺爺慢慢地走了過來。

　　現在，電話裡粗粗的喘氣聲代替了說話聲。

　　「什麼事？」爺爺問道。

　　「一個人在開玩笑。」馬克回答，並把另一副耳機遞給爺爺。

　　耳機裡傳出一陣輕微的霹啪聲，接著那人的獨白又開始了，內容與剛才完全一樣。

　　「這房子是屬於一隻黑烏鴉的。你們最好趕快離開，否則就會遭到可怕的報復，報復的信號就在你家的門上。烏鴉的詛咒將使你們滅亡……」馬克猛地掛上電話。

　　他跑著穿過走廊，奔下樓梯，打開沉重的大門，至於爺爺，則還在那裡不停地嘮叨，說電話裡那些話真教他心煩。

　　大門上，一隻死烏鴉張著翅膀，被釘在門板的正中央。

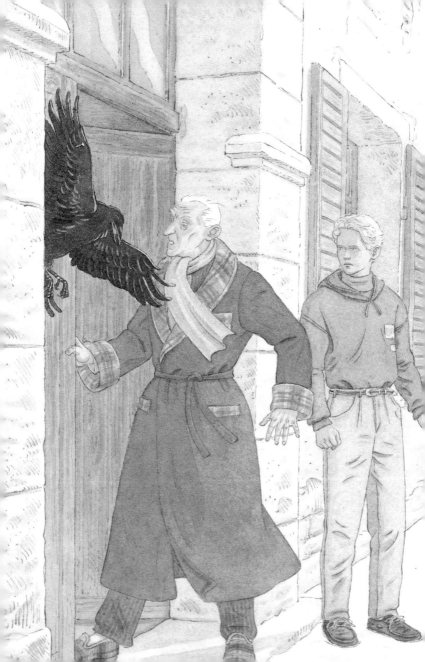

　　爺爺上前將烏鴉解下來，臉漲得紅紅的。現在；烏鴉躺在地上，渾身癱軟，張著灰嘴巴，好像成了一堆可憐的羽毛。那張嘴好像要發出恐懼的吼叫，令人難以忍受。他們兩人心中都有種預感，覺得這是電影情節中才會發生的怪事，其中必有蹊蹺。

　　「到底在搞什麼鬼？」爺爺輕聲說道。

　　馬克扶住爺爺的肩膀。

　　「我也不知道。不過這些惡作劇的笨蛋，最後一定會後悔的。你本來是到這裡來尋求安寧和平靜的……我想我們應該打電話報警。」

　　他們回到剛才的房間，這個房間現在顯得更加寂靜並且充滿敵意，好像隱藏著一種威脅。爺爺打開百葉窗，濛濛的陽光勉強把屋子照亮；房屋頂上有烏鴉在盤旋，發出聒噪的噪音，馬克發現爺爺把顫抖的雙手藏在背後。

　　「喂，是維爾第警察局嗎？我是馬克・杜羅什，我想和拉科斯特警長談談。」

　　「警長不……」電話那一頭的人好像並不想把

電話轉給警長。

於是馬克撒謊說：「我是他的朋友，您要是不把電話轉過去，他會生氣的。」

「好吧……請稍等。」

幾秒鐘之後，馬克向拉科斯特警長說明了事情的經過。警長心情非常愉快，因為他的辦公桌上放著一封他盼了五年的信。他終於被任命為分局局長，並將調往第戎，一個與他的能力相當的大城市，一個月之內，他就要走馬上任了。當馬克講完之後，拉科斯特笑了起來，他深知這些同鄉的弱點，但總能一笑置之。

「好了，好了，安靜點，年輕人！不錯，這玩笑是有點可疑，一隻烏鴉打電話，不過放心，他會安靜下來、或者被我們逮到。你知道，他們總是難逃法網的。」

馬克生氣了。他說：「可是，有人在威脅我們，烏鴉被釘到門上；我祖父年紀大了，如果……」

「是的，我很不欣賞這種把烏鴉釘在你家門上

的舉動！這是以前鄉間流傳的做法，在二十世紀已經不存在了。」

「這並不能讓我們放心。」馬克說。

警長的語氣變得生硬起來。

「聽我說，杜羅什先生。我總不能一有人惡作劇就動員整個警察局，我還想補充一點，也許你們是因為住在荒郊野外，並且因為原來的屋主死得很慘才感到恐懼。」

一陣沉默！馬克的舌頭彷彿忽然間變厚了一般，說話遲頓了許多。

「死得很慘？您這話是什麼意思？」

「小朋友，請不要對我說你對這件事一無所知！」警長不耐煩地說。

「你想想，為什麼這麼大一片房產只賣了一塊麵包的價錢？原來的房主阿德里安・諾布萊被人謀殺了，死因至今不明。」

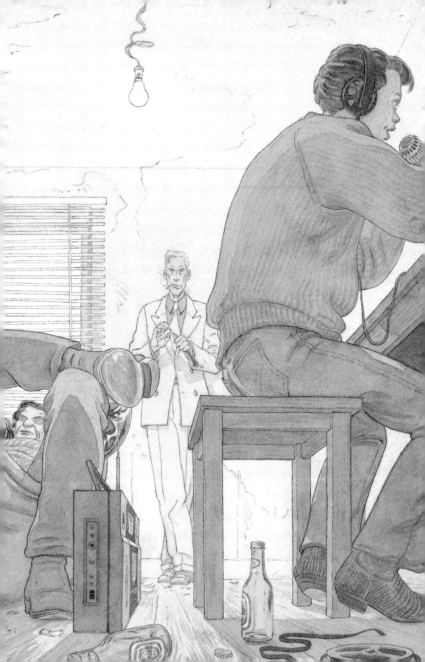

三個不速之客

收音機開得非常響，由於音量過大，聲調都變了樣兒，讓人聽不懂歌詞的內容，可是印第安人喜歡這種聲音。當音量開到最大聲時，他那張臉便平靜了下來，甚至還綻開一絲微笑。他半仰著上身在長沙發上打瞌睡，不過大家都不太相信眼前見到的現象。印第安人可從來不打瞌睡的！

丹尼感到很厭煩。窮鄉僻壤的生活讓他難以忍受，終日監視那座房子和住在裡面的兩個人，還是無法填補一天的空虛。那個技術員呢？他負責竊聽

錄音，對他那種頭腦簡單的人來說，這點活兒就夠他忙的了。他都快二十歲了，可是言行舉止有時還像個十歲的孩子，不時用右拳敲他的左手心，然後得意地扯著嗓門喊道：

「他們一定會嚇得渾身發抖，我打賭他們第二天就會逃走！」技術員天真的笑聲更令丹尼心煩。

瘦子丹尼、技術員、印第安人，是這三個人的化名。他們誰也不知道彼此的真正身份及姓名。

他們在一間充滿灰塵和霉味的屋子裡，像囚犯一樣被關著，這令丹尼無法忍受。而且，這種無所事事的情形也會迫使他陷入思考，而他最討厭的事情就是思考。

「印第安人，這場戲還要演很久嗎？」

那個被叫印第安人的立刻睜開眼睛。他的長相與「印第安人」很相配，留著一頭長長的黑髮，顴骨高高的，膚色很黑，眼睛賊溜溜地藏在細長的眼皮下，讓人幾乎看不見。雖然他臉上皺紋很多，但其實還很年輕，印第安人把收音機的音量關小。

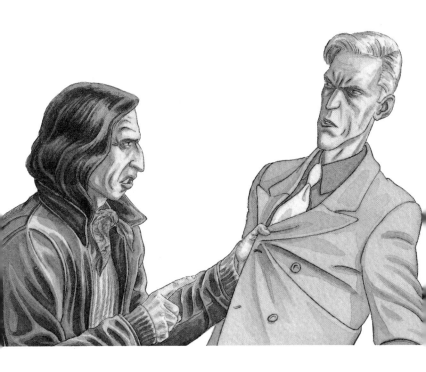

「你在囉嗦什麼，丹尼？」

丹尼往後退了一步。

「我不是囉嗦，我只是在向老闆請教而已。我們在這間小木屋裡已經待了三個月了，你整天在那兒睡覺，他在玩錄音機！都快發霉了！」

印第安人吸了一口氣。他很欣賞丹尼在面對危

險時從來不害怕，但同時他又害怕丹尼那過於衝動的性格可能會帶來危險。他不明白，一個那麼瘦小的人，身上怎麼能釋放出那麼大的能量。

「好吧，我們把事情再確定一下。乾脆對你直說吧！這是最後一次了！」

印第安人的目光和丹尼的目光相遇，就像一股冰冷的寒風遇到了一個灼熱的身體。

「丹尼，是你耐不住性子，幹下了傻事殺了阿德里安・諾布萊，要是能審問他，或許他會說出我們要找的東西擺在哪裡。現在，只能肯定那件祕密證物仍在那座房子裡。」

「但是警察已經搜過那座房子了！」

「只是在表面搜查了一下。他的繼承人住進房子，後來把房子賣給這兩個傻瓜，結果，這兩個傻瓜一直待在這座破城堡裡。但我想他們很快就會搬走！等他們走了，如果我們｛ ｝都找不到，就把這座房子燒掉。我們的任務就是阻止阿里亞納的第三次飛行。要是阿德里安・諾布萊存放在這間小木屋

24

的祕密，被這兩個傻瓜或是警察先發現，那不僅阿里亞納會升空，我們也得坐一輩子的牢……說不定還更糟呢！」

一聽到這話，丹尼渾身發抖。技術員的手也抽離了錄音機，雙眼閃過一絲恐懼，不過又立刻恢復工作。丹尼同時還害怕，他們的匿名合夥人可能因此而不再給他們酬勞。法國的火箭上不了天空，不能再發射衛星，那麼他們雇主的那個國家就可以取而代之。雖然他們的酬勞非常高，但是他們必須保證成功，否則那個匿名合夥人可是什麼事都做得出來的。

丹尼說道：

「那兩個瘋子不會走的，他們才剛買下這棟房子。」

印第安人反駁道：「哦！不，他們一定會走！我精心策畫過，那老頭很神經質，至於那個孩子，只要他祖父一垮，他也會跟著垮下來。他愛那個老頭，他的任務是照顧他，因此那個小鬼是不會冒任何風險的。」

印第安人顴骨的線條那麼有力，把那張尖下巴的臉龐勾勒得特別清晰。

「但願烏鴉的詛咒會靈驗，那他們兩人就會像兔子似的逃走。再說，技術員還準備了驚人的一招呢！對不對，技術員？」

「那當然！這裡錄了一場動聽的音樂會，他們聽了會難以忘懷！」於是技術員展示了他手中的錄音帶。

馬克跳下床，伸完了懶腰之後，看了看鬧鐘。已經九點了！

「該上學了！」他對自己說。

接著，他想起了烏鴉的詛咒！當然，這很可能只是一個玩笑，就像警長所說的那樣；不過，只要謎底一天不揭開，他就不會把爺爺一個人丟在這座遺世孤立的房子裡。

馬克打了一個大哈欠。他每次醒來都覺得精神不好，於是懶懶地推開厚厚的百葉窗，突然間，白

雪反射的燦爛陽光刺得他兩眼無法張開。

接著，他看見了一幕奇異的景象。

二十來隻烏鴉停在森林邊緣的樹上，注視著這座房子。

「真是瘋了！」馬克喃喃說著，聲調都變了。這羣烏鴉不時會發狂地呱呱叫著，向地面俯衝而下，然後又飛回樹上。

馬克急忙穿好衣服。他必須喝上兩、三杯熱牛奶，才能靜靜地思考。他得穿過一條又冷又潮溼的走廊，才能走到廚房。他恨透了這棟房子。透過廚房的玻璃窗，他看到爺爺的身影。平常爺爺都起得很晚，馬克的心抽了一下，但是他故做輕鬆地說：

「早呀！爺爺，你今天起得真早！」

他祖父沒有回答。他像那些睡眠不足的人一樣，皮膚黯淡；深深的皺紋和深陷的兩頰都說明他昨夜睡得很不安穩。馬克覺得心裡很不安，他很快就注意到一隻死烏鴉躺在排水溝裡。

「另外一邊還有一隻。」爺爺只說了這句話。

「不要擔心，這一次我非逼警察出面干涉不

可。」馬克緊挨著祖父坐下，給自己倒了一杯牛
奶。

「今天上午，你這位老上校該寫回憶錄的第三
章了吧？」馬克說話的語調裝得那麼輕快，使得彼
此都覺得很陌生。

「你打開百葉窗了？」爺爺簡單地問道，用下
巴朝窗戶的方向指了指。

「你聽見牠們的叫聲了嗎？我快要受不了
啦！」

「爺爺，請你不要害怕。是有烏鴉，但是那又
怎麼樣呢？」

「平常只有一隻烏鴉！牠們到底在那兒等什麼
呢？牠們為什麼到這裡來？而且，我數過了……」

「真的？數目說明什麼呢？」

「二十一隻！牠們一共二十一隻！俗話說『單
數的烏鴉不吉利』。」

馬克有些生氣了。

「不錯，我也聽過一大堆這樣的話！什麼烏鴉
叫三聲，就會死一個人，起床時若看見烏鴉就會遭

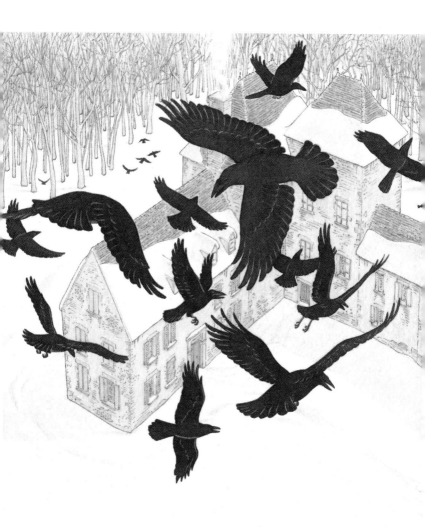

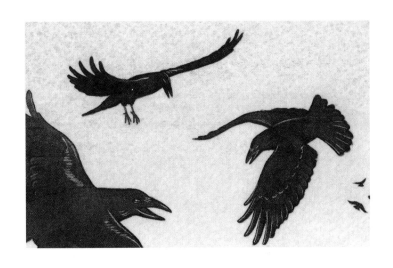

殃，諸如此類無聊至極的話！但……爸爸讓你去住
他的公寓，你卻偏偏選中這個荒郊野外的房子！現
在有人搞了一場惡作劇，你就受不了啦！讓我來對
付這些瘋子，相信我！」

　　「馬克，求求你不要這麼大喊大叫。我一夜都
沒睡好，你的叫聲就像有火車從我頭上壓過去似
的。我……我聽見……總之，我覺得自己昨天夜裡
聽見這些鳥在叫……」

　　爺爺的臉上泛起一絲紅暈，似乎是為自己竟然
會有這種孩子氣的想法而感到不好意思。馬克則放

聲大笑。

「我的好爺爺，在夜裡，烏鴉都在睡覺！你在哪兒聽說過烏鴉在夜裡還在叫的？一定是你聽錯了啦！」

圭亞那，庫魯太空中心。

消息傳得很快。自1986年5月以來，阿里亞納火箭第三次飛行，又因為第三節火箭的系統發生故障，而再度延期了。

毫無疑問，在法國有人展開了一連串的破壞行動。為某個大國服務的間諜們，正千方百計地要把阿里亞納釘死在陸地上。

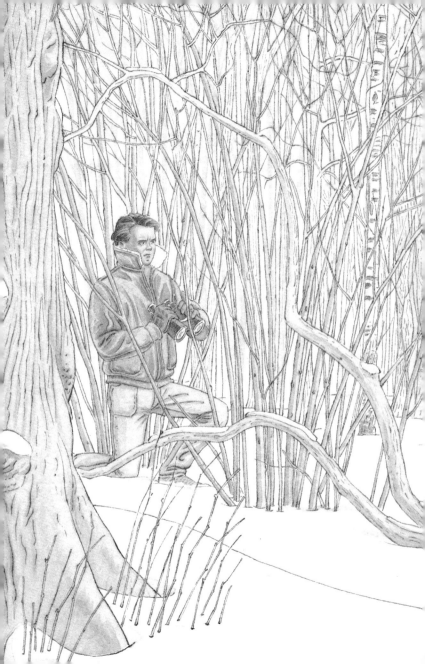

3

房中的祕密

技術員快要氣瘋了。他又煩又冷，可是還得再縮在一片小灌木叢中一個小時，以觀察那座田野中的房子。

寒風不斷地吹著，房子裡毫無動靜。

他心疼那雙昂貴的靴子。自從穿上這雙靴子之後，除了睡覺以外，他就很少脫下來，但是在這裡，雪會把紅靴子浸爛的。所以他開始怨恨印第安人，不過，他對此也已經習慣了：苦差事歸他，細活兒歸丹尼，戰術戰略歸印第安人。技術員又瞄了

一下他的望遠鏡,那座房子好像無人居住。

「我要下班了!要是印第安人不滿意,讓他來接班好了。」他大聲說道。

他確定自己的裝備都已經安裝妥當後,就只背了一個裝誘餌用的空袋子鑽進森林裡去。他很沮喪,每走一步,就看一眼腳上那雙陷進雪裡二十多公分深的靴子,覺得好心疼,賣靴子的商人說,這種式樣只有這麼一雙。

他們又打電話來了,還是那個嘶啞的聲音,還是那個可笑的威脅:「烏鴉的詛咒」。馬克早就料到他們會再打電話來,所以這次他就把那聲音錄了下來。

他很不放心爺爺,這幾天爺爺都不怎麼愛說話,只是在那高大的壁爐旁烤著他那瘦弱的身子。

「好冷的天氣!」他不時這樣機械性地重複著說。他的臉因為離火太近,烤得紅通通的。

「爺爺,咱們去警察局吧!這一次,拉科斯特

警長應該承認這些搞惡作劇的人太過份了吧！」

「為什麼是我們？為什麼是這座房子？」達米安爺爺彷彿是在順著自己的思路說話。

「完全是巧合！這是一個玩笑！」

「可是……烏鴉呢？」

「唉，爺爺，在離這座房子一公里遠的地方，有一大片烏鴉窩，足足有幾百個窩。牠們飛到這兒，有什麼好奇怪的……」

說到這裡，馬克便咬著嘴唇說不下去了，因為他實在無法自圓其說，畢竟這羣烏鴉集中到這片沒

有任何食物的雪地上來，真的很不尋常！

「下一次，我要朝烏鴉羣開槍。」爺爺嘟噥著說。

馬克站到爺爺的扶手椅後面，笨拙地在塑膠椅背上揉搓著，不知該如何表達他對爺爺的感情。他始終羞於做這種表示。慢慢地，他的手滑到爺爺那瘦骨嶙峋的肩上，爺爺太虛弱了，精神上和肉體上都是如此。他無法給爺爺一點力量，也無法說服爺爺把「烏鴉的詛咒」當作惡作劇，爲此，他深深感到難過。

他四歲的時候母親就去世了，父親因爲工作的關係經常到世界各地出差，是祖父把他養大的。祖孫二人感情很好。可是，祖母逝世之後，爺爺的心情就長期的抑鬱寡歡，性格也變了。他避開人羣，避開現實，把自己關在一間屋子裡，一關就是好幾個小時，好像在寫一本書。有時，他也避開馬克。如果不是爲了躲避，他是不會買下這座偏僻的房子的。

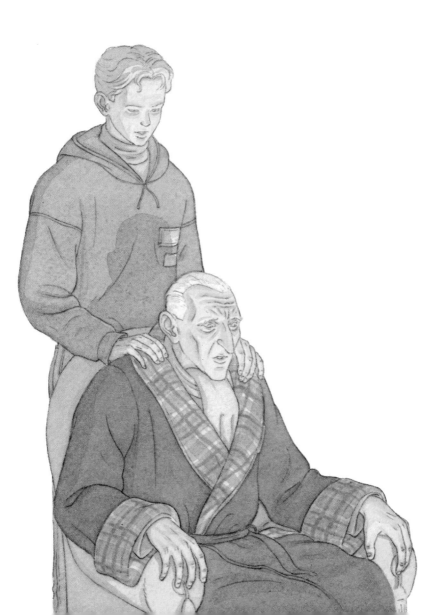

一想到這些摧殘祖父的陌生人，馬克不禁產生了一股強烈的仇恨。

「爺爺？」

「嗯，孩子？」

孩子。這個詞使馬克的喉嚨哽咽。可是，他還是繼續說道：

「爺爺，等這些流氓被抓住之後，咱們就搬家，住到爸爸的公寓裡去。好嗎？」

「這些壞蛋，可惡的壞蛋……」爺爺說。

警察局之行並非一無所獲。哦！當然，拉科斯特警長的態度仍然是那個老樣子，令人很不舒服。

「又是這件事！」警長看見馬克和爺爺兩人走進他的辦公室，就這樣大聲說道。

但是到後來，那個神祕聲音的錄音使警長不再那麼自信了。

「好吧！我答應你們，我會動手調查，儘管我認為這是在浪費時間；不過，如果這樣會使你們放

心的話……」

其實警長對這件事一點也沒有興趣，因為他的表情明顯地流露出這件事給他帶來的不快。偏偏在這時候，爺爺又說：

「為什麼那些烏鴉都集中在我們家附近呢？」

不耐煩的警長乾脆把他們打發走！讓他們感到意外的是，那個記錄他們談話的警探在警察局外面等著他們。

「我先自我介紹：我叫奧利維亞・薩爾特萊，一級警探。我可以幫你們。」

「您為什麼要幫我們？」馬克問。

奧利維亞・薩爾特萊並不因為這種語氣而有絲毫不悅。

「我不想一輩子當警探，而且這件事很可疑。拉科斯特對這件事不感興趣，是因為他馬上就要升官，不想在調動之前再惹什麼麻煩，而我卻在這件事上看到了晉升的機會！」

薩爾特萊告訴他們。前一個屋主阿德里安・諾布萊遭人謀殺，死因不詳。他生前的行逕有很多疑點：他擔任阿里亞納火箭發動機的工程師，怎麼會有錢蓋你們現在住的這棟大房子。這筆錢是從哪來的呢？他既沒有朋友，與外界也沒任何聯繫，一個人過著隱居的生活。在他遇難後，他的繼承人發現這房子有些地方已被搜過，是誰搜的？更奇怪的是東西一件也沒少！

因此薩爾特萊得到一個結論：「你們的房子裡一定隱藏著一件令某些人關心的祕密，所以他們希

望你們離開。如果你們願意，我們一起來一間一間
地尋找。也許希望不大，因爲我們不知道那些人到
底要找什麼，但說不定我們的運氣會不錯。我最近

正好有幾天假，可以趁機在附近了解情況。」

爺爺向他道了謝，他們約定當晚再見面，並對房子進行第一次搜查。回家的路上，馬克的心情並不像爺爺那麼愉快，滿腦子的思緒令他心煩。如果真是一夥強盜希望他們離開，那可比一個瘋子的惡作劇危險多了。

在他們的頭頂有上百隻烏鴉在盤旋著。牠們在天空中劃出很多黑色的大十字，連雪白的地上也佈滿了陰森的黑點。

呱！呱！……

汽車沿著田邊行駛，卻很少有烏鴉被嚇得飛走。天快黑了，他覺得好像生活在一座荒島上，一場規模難以估計的龍捲風似乎就要來臨了。

馬克和爺爺回到家中，第三隻烏鴉可憐地被吊在門上。兩人一時呆住了，頭上像是被人打了一棍。薩爾特萊帶來的希望頓時煙消雲散，爺爺的臉上又充滿了憂慮。

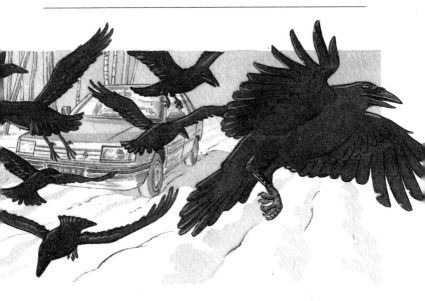

「烏鴉越來越多了，好像要包圍這座房子似的。」爺爺說道，聲音低得幾乎聽不見。

之後的幾個小時，他們都在壁爐旁度過。不巧的是，薩爾特萊警探通知說他會晚一點來，他請他們先搜查，但爺爺堅決不肯離開這間有爐火的大房間。於是，馬克決定獨自行動。

「爺爺，你說過原來的房主收集了很多陳舊的東西，你在地窖發現打獵用的捕獸器，是嗎？」

「嗯，這有什麼用？」

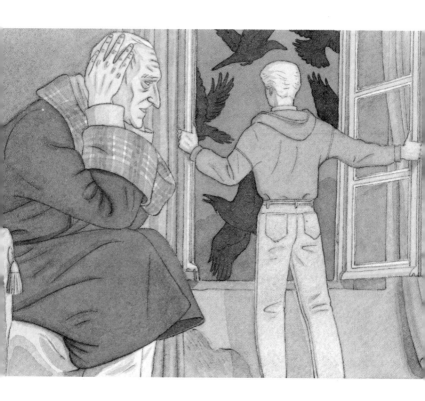

「明天，我們將捕到的，不是一隻野獸，而是
一個人！」

爺爺挺直了身子。

「什麼意思？」

「在這兒搗蛋的人一定是在夜裡活動，今天夜

裡他應該還會再來，但他走不了啦！」

「捕獸器會夾斷他的腿。」爺爺試著說。

夜已經很深了，他忽然間聽見了烏鴉的呱呱聲。剛開始，馬克還以為是幻覺。後來，他看到爺爺害怕地縮在椅子裡，於是他站起來，打開窗戶，房間裡立刻充滿了陰森的烏鴉叫聲。

呱呱！…呱呱！…呱呱！…

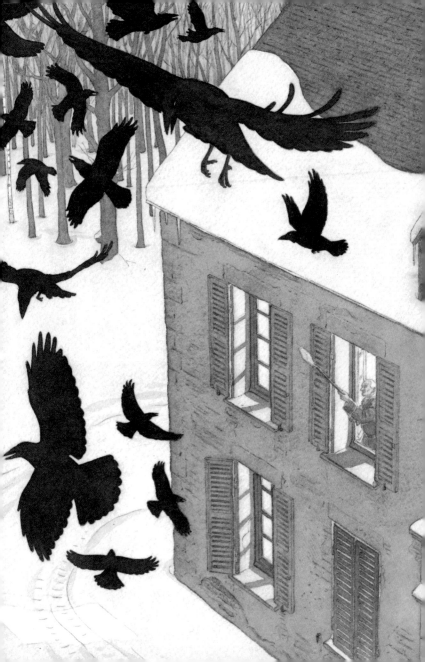

捕獸器

　　他們準備在大廳裡過夜，等待黎明的降臨。馬克彷彿被嘶啞的烏鴉叫聲迷住了，他不斷地在黑夜中尋找，深信會在那裡發現這些該死的鳥。

　　「牠們不在這兒。」馬克一再重複著。

　　「爺爺，你和我一樣清楚，鳥在夜裡是不會叫的。那些傢伙安裝了一種音響設備，故意要讓我們精神崩潰！」

　　爺爺一聲不響，他著迷似地聽著。漸漸地，馬克也越來越恐慌，不斷地想讓自己清醒，但擾人的

呱呱聲卻讓他的神經無法忍受。他覺得這座房子裡的十個房間都變得充滿敵意，連裡面的東西都顯得很不吉祥，只有這間大廳還讓人覺得是個友善的安身之所。給警察局打電話？拉科斯持警長會譏笑他們的。

突然，爺爺走出房間，拿了一把獵槍回來。

「爺爺！」馬克緊張地喊叫出來。

爺爺不說話，只是盯著窗外看著。

他朝窗外開了三十來槍。子彈在黑夜中爆炸，聲音傳得很遠，在冰冷的空氣中迴響，接著，不祥的呱呱聲又叫起來了。經過了一夜的警戒，疲憊不堪的爺爺終於睡著了，此時天也亮了。一縷淡淡的晨曦驅走了黑暗，馬克又看見了那羣魔鬼似的烏鴉，牠們的數目又成倍地增加了。但是數目與不停的叫聲都還不算什麼，現在還有羽毛，成千上萬的黑色羽毛落在冰雪覆蓋的田野上，馬克以為自己發瘋了。

「爺爺？」

老人醒來後，立刻跟跟蹌蹌地走到窗前；馬克

緊緊依偎著他，感覺到爺爺身上傳來的熱氣。

「你看見……你也看見羽毛了嗎？」

爺爺輕輕說道：

「呱呱叫聲，遍地羽毛……明天還會出現什麼呢？」

他們決定放棄這棟房子。這雖然不是向敵人宣告失敗，不過逃跑總是一件可恥的事。

馬克想起來了，捕獸器。他衝下樓梯，朝屋外跑去，老地方又放了一隻死烏鴉。在牠那受傷的嘴巴上，有一張寫著紅字的紙條：「烏鴉的詛咒；最後的警告！」而馬克昨晚埋設的那隻捕獸器也抓到了獵物，牠閉著嘴，就像一隻獵犬，馬克仔細一看捕獲的獵物一隻靴子。這隻漂亮的靴子，皮面上印著複雜的花紋，靴子保護了他的主人。馬克高興得差點跳起來！他已經掌握了一個證據。「烏鴉的詛咒」腳上穿著靴子！爺爺一定會承認，所謂烏鴉的魔力完全是無聊的騙局，現在說服理智開始動搖的爺爺，乃是最重要的事。

馬克觸摸著那隻靴子，像在玩賞一件奇珍異

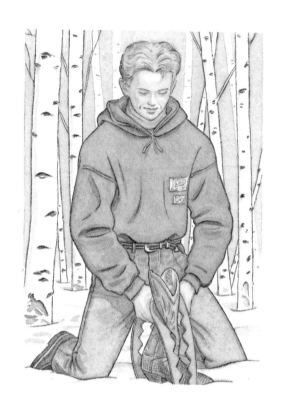

寶。他辨認出刻印在靴子裡面的商標：

「維斯頓，1804年的老字號製靴商」，然後他吹著口哨，大聲說道：

「爺爺！這幾個無賴還眞是講究穿著呢！」

　　從靴子的鞋跟上掉下一件東西，落在大廳的石磚地上。馬克撿起來一看，是一小塊軟軟的東西。一塊肉。於是，所有的把戲到此真相大白了，就像他自己親自策畫的一樣。他大聲呼喚著：

　　「爺爺！」

　　幾分鐘之後，馬克和爺爺一起迎著鳥走過去，身上帶著槍和足夠的子彈。他們開了幾槍以示警告，烏鴉四散紛飛。

　　呱呱！……呱呱！……

　　連開了幾槍之後，牠們便消失在地平線上。

　　呱呱！……呱呱！……

　　爺爺目瞪口呆，聽著空曠的天上傳來的叫聲。而馬克呢？則像迎接聖誕節到來的孩子似的，笑得很開心。

　　「看看你的『烏鴉的詛咒』吧，爺爺！」

　　他用手指著那些誘餌，幾十塊肉半埋在雪裡，由於烏鴉的踐踏，顏色都發灰了。

　　「這就是為什麼這些烏鴉離開了巢穴，成羣結隊飛到這裡的緣故。」馬克興高采烈地說。

呱呱！……呱呱！……

爺爺抓起一把誘餌聞著，一邊豎起耳朵聽著。

「你有沒有聽見還有烏鴉在叫？」爺爺問。

「跟我來，爺爺，保證你會有興趣！」

在一陣陣呱呱聲的引路之下，他們並沒有費多少時間便找到發出聲音的地方。在那排將森林和田野劃出疆界的樹上，他們發現了一台錄音機，還配了一個小小的擴音器。就在旁邊，在一棵山毛櫸的矮樹枝上，掛著一個幾乎空了的裝誘餌的袋子，還有一只袋子裡裝滿了羽毛，風一吹，就有羽毛飄起來。擴音器裡傳出可笑的呱呱！……呱呱！……

爺爺的嗓子先發出一聲類似打嗝的聲音，然後是一陣輕輕的咯咯聲，之後很快地就變成縱聲大笑。一陣狂喜湧上馬克的心頭，他扔下槍，「喔……喔」地尖聲吼叫著。有時在兩陣狂笑之間，祖孫兩人還互相用拳頭打著，就像兩個中學生似的。

突然，爺爺站到擴音器前，發出一聲響亮和充滿嘲笑的叫聲。接著，他朝那擴音器狠狠地踢了一腳，把它徹底搗毀了。呱呱聲一下子消失了。

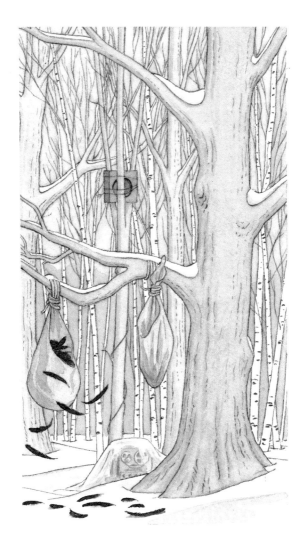

奧利維亞・薩爾特萊一接到通知，立刻趕來。他欣喜若狂。

「等我把這玩意兒往拉科斯特手裡一放，他就得立刻調查！咱們的這些『烏鴉』，處境可就不妙了。不過，你們要當心，他們只會變得更加危險！」

這警告讓馬克感到心慌；而爺爺正好相反，因為現在是要跟人較量，而不再是跟烏鴉打交道，讓他感到特別高興，因而精神都來了。

「那隻靴子使我很感興趣。維斯頓的靴子每種式樣只生產一雙，價錢昂貴，所以靴子商可能還記得那位顧客。」薩爾特萊說。

在爺爺的催促下，他們一上午都在搜索房間。雖然房子很大，但搜查任務卻很容易，因為爺爺的家具很少，能藏東西的地方不多。儘管如此，他們還是很快就放棄了搜查。因為什麼都沒找到。他們絕對找不到任何東西！

「真令人難以置信！殺害諾布萊的人到底想找什麼呢？我查過牆壁，證實沒有一塊凸起部份使壁

紙變形……」薩爾特萊感到很洩氣。

「地磚也沒有問題。」馬克也說。

「因此，在這方面也毫無線索。地窖和閣樓的每個角落都翻過了。我開始懷疑我們的推測是否正確……」

爺爺明顯地在生氣。但他們的搜查還是有一些結果：他們發現電路裝置不完善，屋頂還漏水。

「如果這確實是一場惡作劇？一個瘋子知道這

座房子裡曾經發生過謀殺案，便想出這個主意
⋯⋯」

馬克喃喃地說著。

薩爾特萊警探冷冷地回答：

「請不要抱幻想了，杜羅什先生！我的辦案經
驗告訴我，更可怕的陰謀正在進行之中。」

印第安人在房間裡來回踱步，他的右眼皮不停
地抽動著。一場怒火正在他心中醞釀，就像暴風雨
來臨之前，遠方傳來的雷聲一樣。丹尼躲開了，躲
到他的怒火傷害不到的地方，他知道那個人將要克
制不住自己。至於技術員呢！他早已嚇得臉色發
青。印第安人停下他那機器人般的腳步，眼睛瞇成
兩道幾乎看不見的細縫。

他對著技術員吼道：「我真不該信任一個白
癡！還丟下了他的靴子！！」

「可是我必須掙脫出來啊！那捕獸器死死夾住
我的腿！你以為打開那東西容易啊？我嚇壞了！他

們並沒有睡覺，所以我一脫身就趕緊跑了。」

　　他用鼻音哼哼著哭訴著，使印第安人更加怒火
中燒。

　　「笨蛋！我指揮的是兩個笨蛋！丹尼殺死了諾
布萊，而我根本不想殺死他；而你呢！卻像個兔子

似的逃命，留下了把柄，而每一個把柄都夠你坐五
年大牢！錄音機、擴音器、袋子，還有你那隻讓人
一眼就能認出的該死靴子。更教人高興的是，他們
正和一個陌生人一起在搜索那座房子！恭喜你！」

　　丹尼鼓足了勇氣說：

　　「他們沒有找到，我從望遠鏡裡看到了。」

　　印地安人罵道：「住口！我在望遠鏡裡看到，
窩囊廢！傻瓜！現在，不僅住在房子裡的人不害怕
了，我們整個計畫也將泡湯！」

　　「那孩子本來就不怕。」丹尼壯著膽子說道。

　　「不錯！眼看那個老傢伙就要垮下來，這孩子
愛他，不會長久忍受這種局面，現在只剩下一個我
不喜歡的解決辦法了。」

　　「什麼辦法？」丹尼和機械員異口同聲問道。

　　印第安人冷笑一聲。

　　「你們放心好了，不必再殺人！我不想再驚動
警察！我們直接威脅那個老頭。我們的最後希望，
就是讓那個小孩子以為我們真的要殺他的祖父。」

　　庫魯，圭亞那。

　　控制火箭發射程序的負責人保爾・洛格萊準備孤注一擲。為了使阿里亞納火箭成為「信得過」的火箭，第三次發射無論如何都不能再拖延了。

　　保爾・洛格萊在文件上簽了字，上面規定的日期是：1987年9月16日。

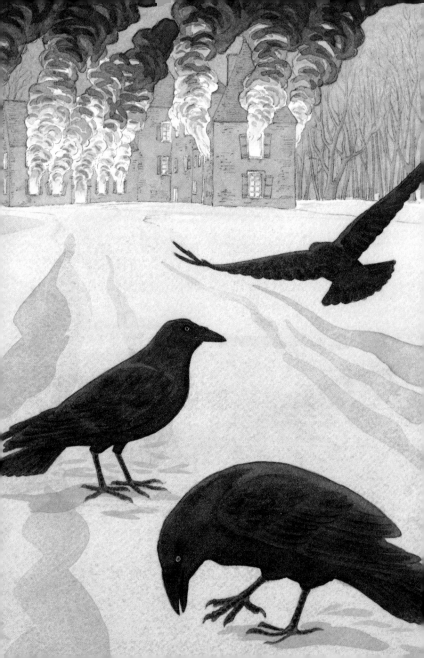

洗　　劫

　　薩爾特萊將「烏鴉的詛咒」這個案子呈報給警長。

　　拉科斯特不得已，立刻指示調查。

　　「你在覬覦我的位子？」他對薩爾特萊警探說道，其實他很不情願。「去調查吧，伙計，不過請別忘了，不是誰都能成為福爾摩斯的！」

　　雖然薩爾特萊在進行調查，但他的行為並沒有得到充分的支持。因為沒有任何公文允許他進入巴黎的維斯頓鞋店調查，所以他頗為心虛。

「紅色靴子，白色和黑色幾何圖形壓花，鞋跟……」

「奧勒貢式。」商人急忙打斷他的話，又說：

「那種款式……與我們商店的形象很不相稱，所以我們壓了很久。」

「或許……當然，這種可能性極小，您是否還記得您那位顧客？」薩爾特萊問道。

鞋商把頸下的蝴蝶結弄正，發出一陣輕輕的刺耳笑聲。

「我當然記得！那是個年輕人，穿得可以說很差，看起來非常興奮，好像這雙靴子是他生活中唯一重要的東西。」

奧利維亞‧薩爾特萊感到指尖一陣發麻，總算給他找到了！

「您……您能幫我們畫一張像嗎？」

「當然可以！我對他記憶猶新，就像是昨天發生的事似的，因為當初他為了能買到這雙獨一無二的靴子，興奮不已。而且，他還把打火機和香菸盒忘在店裡。」

幾秒鐘的沉默後，薩爾特萊，提出一個假設：
「您應該早就把那些東西丟了吧！」
老板很不高興地說：
「警探先生，維斯頓是家作風嚴謹的商店！打火機和香菸盒，始終在店裡等待著它們的主人！」
薩爾特萊簡直無法克制自己的喜悅。

兩個小時之後，在司法警察總署，薩爾特萊把涉有重案的前科犯資料研究了近十遍。這個無賴使薩爾特萊的晉升希望提高了──打火機和香菸盒上留著完好的指紋，從這裡可以找到它們的主人。

阿列克西・馬魯瓦森，又名機械員，慣竊。根據案情狀況和酬勞多少，與人合作。是個不太高明的打手。

後面又有十來個人名，是過去和機械員一起犯案的同謀名單。每個人名都有各自的犯罪背景、個人資料、照片及指紋。

奧利維亞・薩爾特萊高興地說：「他們完蛋了！從現在起二十四個小時之內，轄區內的每一個警察都將掌握他們的特徵！」

他真想跳起來歡呼，不過，他不敢這麼做。他把文件放回原處，數著那些名字。

「印第安人、阿爾弗雷德、好管閒事；瘦子丹尼，簡直跟動物園一樣！」

車庫前，汽車引擎發動著。一縷縷白色的霧氣噴到寒冷的空氣中。只剩下兩三個箱子要搬上車。

馬克安慰祖父說：「我明天再回來取剩下的東西。我們已經把重要的東西都裝好了。」

爺爺粗暴地摔著行李說：

「最後，我們還是讓步了，像膽小的兔子！」

馬克臉上隱隱帶著微笑，但還帶有一點憂傷。

爺爺接著又說：

「這些流氓我並不怕，他們已經被認出來了⋯⋯嗯⋯⋯這就跟前幾天不一樣了。」他的目光與馬克的目光相遇。

「哦！不要以為我想賴在這裡不走。我也和你一樣憎惡這棟房子，並且永遠不會再回來了。但是

就這麼逃跑……」

馬克並沒有回答。一邊聽著、一邊檢查車頂上捆箱子的繩子。

「你聽見警探在電話裡說的吧。這是一個犯罪集團，他們可能跟一個更大的組織有關。而且這些人都非常危險。你忘了原來的屋主被殺害的事嗎？」

一陣長長的沉默。那些流氓的最後一次警告銘刻在他們的記憶之中：「如果不在二十四小時之內撤離這棟房子，老頭子必死無疑。他的下場，將與前面那個屋主一樣。」

一個非常殘酷的聲音，但語氣堅定。

最後，爺爺屈服了，他鑽進車裡。馬克坐到方向盤前。

「我憎恨這個地方。」他說著，朝那片白雪皚皚的田野看了最後一眼。

「你……你認為他們現在正用望遠鏡觀察我們嗎？」爺爺問。

「一定的！不過這也沒關係，他們自由的日子

也不多了。」

　　爺爺若有所思地點了點頭，眼睛盯著那片白雪
覆蓋的原野，其實他們現在只能看到一片白茫茫的

景象，記憶已經開始抹掉那場可怕的惡夢了。

　　「孩子，我要把房子賣了。我不再躲起來了。我想要寫一本書……」爺爺還在自言自語的說著。

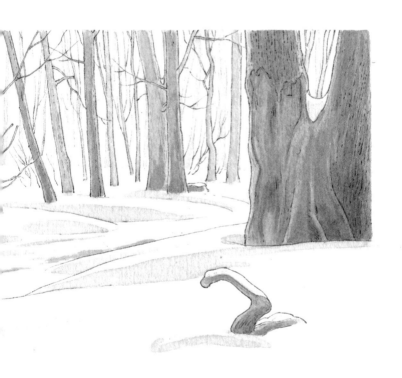

他們走後沒多久，一輛汽車開進了那條通往房子的路上。這條路把那座房子與外界連接起來。

進入房子後，經過一陣破壞，丹尼筋疲力盡地躺到長沙發上。沙發已被他們劃破，從裡面掉出一塊塊撕碎的泡沫海綿。被撕開的壁紙半掛在牆上，家具都被砸壞了。房子的其他部份也一樣，而且還

聽得見印第安人和機械員正在工作的沉悶聲音。他本人呢？已經對烏鴉的詛咒感到厭煩了！一連幾個星期躲在這個氣候惡劣的鄉村，與兩個一天當中說不出二十句話的人在一起，早已令他難以忍受。

到手的酬勞和將要拿到的錢都不足以平息他的煩躁。他可以想像：阿德里安・諾布萊——也就是這棟房子原先的主人，現在正在墳墓裡嘲笑他們：這座房子裡根本就沒藏著絲毫祕密！

凌晨三點鐘！房間冷得像冰庫。丹尼受夠了，大聲吼道：

「印第安人！機械員！」

他們急忙跑過來，臉上綻開微笑，以為丹尼找到了祕密。

丹尼說：「我受夠了！如果你們願意，就繼續找吧，我可要走了！」

印第安人不敢相信他聽到的話。

「我讓你走你才能走。」印第安人說。

「不！我要走，而且你的威脅讓我很不舒服：我順便告訴你，我永遠也不會再跟你一起幹活了。」

印第安人明白他說不動丹尼，而且根本不能指望機械員，留他一個人再繼續下去還有什麼意思？

他讓步了。「好吧。不過，為了不留下任何線索，我們放火把這座房子給燒了。等到房子燒成灰之後，阿德里安‧諾布萊的威脅即使真的存在過，也將完全消失。」

說做就做。做起破壞的事他們可熟練的很。一把大火很快便將房子吞噬掉，沒多久，只剩下燒焦的牆壁以及大樑的一部份。焦黑的天花板上有時還會掉下一些瓦礫。

馬克接到警察的通知，趕到那片廢墟時，現場的景象讓他目瞪口呆。幸虧爺爺沒來。不過，說不定爺爺並不惋惜這座房子呢！因為，爺爺自己也憎恨這座使他大為失望、並留下焦慮和痛苦回憶的房子。反正保險公司會賠償損失，這樣爺爺反而有一筆錢可以利用了。

突然，馬克豎起耳朵。

呱！……呱！……

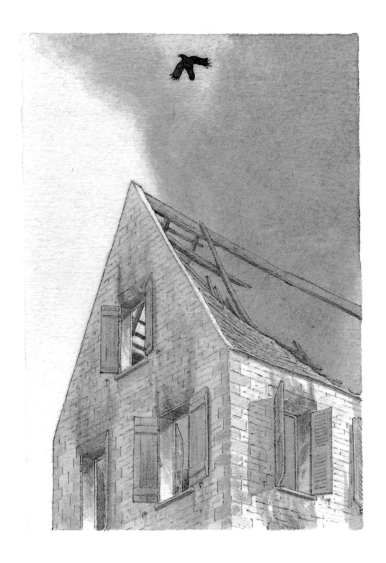

他看到一隻烏鴉從濃煙中飛出來，在廢墟上空盤旋，呱呱地叫了好幾聲，像是勝利的歡呼聲在空中迴響，然後消失在地平線上。

消防隊長說：「你可以進去，現在沒危險了。不過，我還是告訴您，裡面什麼都沒了。」

他停了一下，然後似乎感到很抱歉，補充道：

「沒有人向我們報告……當然，這房子的位置太偏僻，我們也才剛來了一個小時……」

馬克苦笑了一下。

「沒關係，真的沒關係。」馬克輕輕地說。

消防隊長跟著馬克進來，又詳細介紹了一下。

「縱火者使用了汽油或者什麼燃料，似乎想燒毀一切。哦，不過壁爐上那塊鐵板還可以再用，它很漂亮。」

他用手指著大廳壁爐上一塊很大的鐵板。鐵板吊在兩塊燻黑的石頭支柱上。馬克西姆走到鐵板前。拿起一塊鐵片，漫不經心地刮著鐵板上那層厚厚的煙垢。一個刻在上面的姓慢慢露出來，接著是名字。這些名字立刻吸引了馬克的注意力，因而加

72

快了他的動作。後來，其他的人名也陸續出現。接著是一句話，馬克刮出了一部份，上面寫著：

「這些人，包括我本人，阿德里安·諾布萊在內，均爲阿里亞納太空中心工作；我們都是間諜，受僱於……」

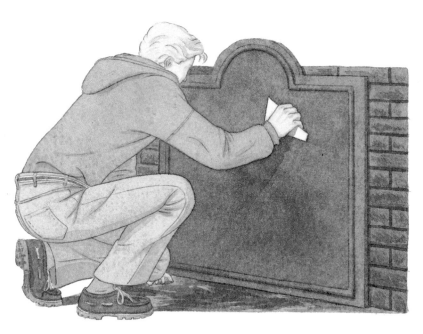

圭亞那,庫魯太空中心。1987年9月16日。

阿里亞納4號火箭,載著奧薩特K3和ECS4衛星,已發射了二十分鐘。再過五分鐘,衛星將脫離火箭,這次發射任務便大功告成。短短的五分鐘。漫長的五分鐘。保爾·洛格萊竭力讓自己輕鬆下來。他在心裡上千次地重複著警察局的報告,報告中的每一個字,每一個標點他幾乎都會背。

「……由於阿德里安·諾布萊住宅中一項資料揭發,使得破壞火箭升空的間諜網已被搗毀,這個間諜網主要由一羣工程師組成,任務是破壞阿里亞納火箭的「維欽」噴射引擎。他們阻止火箭起飛,必要時造成飛行失敗。相關的六名工程師已被逮捕。阿德里安·諾布萊是其中的一名間諜,此人貪得無厭,負債纍纍,便向他的的「幕後老板」要求更多的錢。後者拒絕支付。於是這位工程師便威脅說,如果不答應,他就會向警察局告發間諜網的祕密。遙控這個間諜網的大國雇用了三名打手,其任務是恐嚇阿德里安·諾布萊。工程師為了自保,便把間諜名單列了出來,聲稱萬一他遭到不測,警察

會在他家裡找到破壞阿里亞納火箭的證據。後來瘦
子丹尼，一個性格衝動、粗暴的流氓，失手殺死了
諾布萊。他們開始搜查名單，被達米安先生買下的
這座房子便成了搜查目標。今天這三位殺手都將被
關進監獄，並等候審判……」

　　警察局報告上的話不斷地在保爾‧洛格萊的腦
海中迴盪，他面前的電子儀器正閃著數字，開始倒
數計時。

　　時間還剩30秒。

　　他的食指旁邊，就是那個中止按扭。

　　「他們都被關進了監獄。」他喃喃地說著，像
是在唸一句咒語，15秒……14秒……13秒……

　　保爾‧洛格萊覺得自己的心都快要跳出來了。
他閉上眼睛，不想再看那些該死的數字。

　　突然，基地裡爆發出一片勝利的歡呼聲，大家
盼望了一年四個月的喜悅終於到來。

　　而奧利維亞‧薩爾特萊則榮升維爾警察局警
長，取代了貝爾納‧拉科斯特。

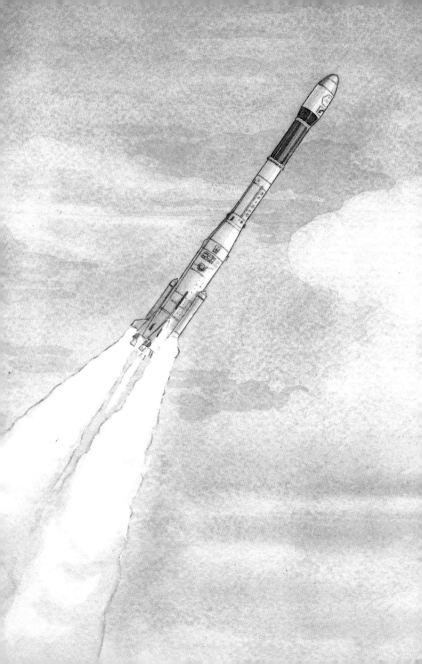

C01

深夜的恐嚇

謀殺巨星的兇手

　　著名的歌星塔馬拉在登台演唱之前，收到了一封恐嚇信；弗雷德到離那兒不遠的地方去看晚場電影：一部恐怖片……，他和塔馬拉意外地碰面。

　　一個神祕的影子正跟蹤他們。弗雷德這個孤僻的少年雖然度過一個恐怖的夜晚，卻獲得了真摯的友誼。

C02

老爺車智鬥歹徒

無線電擒賊記

　　老爺車是個長途卡車司機，他最鍾愛女兒貝兒和舊卡車老薩姆。為了支付貝兒的學費和維持生計，老爺車承諾運輸一批祕密的貨物。

　　貨物非常神祕，報酬也很豐厚，看起來其中一定大有名堂。

　　壞人們聞訊追蹤而至，老爺車陷入了危急之中……

C03

心心相印

同心建家園

　　阿嘉特的父親對職業產生厭倦，決定去巴西生活，在那裡從事養雞業。阿嘉特很傷感，因為她將要離開她的外婆、表姊……。

　　世上的事情變化無常，當抵達里約熱內盧當天夜裡，阿嘉特就碰見曼努埃爾。他們真摯的友誼從這時開始。當然，還有許許多多意想不到的事件。

C10 🐎

摩天大廈上的男孩

五十萬美金

少年博伊嚮往孤獨和自由，他十四歲便遠離家鄉墨西哥，來到美國加州，在高樓上洗玻璃窗。他很開心，尤其是在夜裡，他「順手牽羊」的借用豪華轎車，在沙漠中高速行駛。可是這天晚上，博伊在龐帝克跑車裡發現一個裝了大筆鈔票的手提箱，這究竟是他生活中的機遇，還是……？

C11 ✎ 🛸

綁架地球人

跨世紀的相遇

麗拉生活在2420年一座位於火星與木星之間的小行星上，她很寂寞，因為她的父母不停地巡遊在星際之間，總是把她留給一個名叫卡雷爾的機器人。她想要一個真正的朋友，如果她要卡雷爾坐上太空飛船，為她尋找一個朋友，結果會如何呢？

C12 📱

詐騙者

世紀大蠢事

約瑟忍受不了只關心利潤的銀行家父親，還有老待在家中，沒什麼嗜好的母親。

約瑟喜愛電腦、音樂、朋友。尤其是他熱心於慈善餐廳的活動。一邊有大筆金錢，一邊缺錢，他只要按下一個電腦鍵就可以把一切安排好，約瑟知道他這麼做，會把事情弄成什麼樣子嗎？

親愛的家長和小朋友：

非常感謝您對「口袋文學」的支持，現在，您只要填妥下列問卷寄回，就可以得到一份精美的60本「口袋文學」故事簡介！

文庫出版事業股份有限公司　謹誌

家　　長	姓名：	性別：	生日： 年 月 日
兒　　童	姓名：	性別：	生日： 年 月 日
	姓名：	性別	生日： 年 月 日
地　　址			
電　　話	宅：	公：	

你知道 🏃 代表這是那一類別的書嗎？

□動物　□生活　□愛情　□科幻　□趣味　□童話

□友誼　□神祕恐怖　□冒險

請推薦二位親朋好友，他們也可以得到一份精美的故事簡介：

姓名：＿＿＿＿＿＿＿　性別：＿＿＿電話：＿＿＿＿＿＿

地址：＿＿＿＿＿＿＿＿＿＿＿＿＿＿＿＿＿＿＿＿＿＿＿

姓名：＿＿＿＿＿＿＿　性別：＿＿＿電話：＿＿＿＿＿＿

地址：＿＿＿＿＿＿＿＿＿＿＿＿＿＿＿＿＿＿＿＿＿＿＿

建　議

為孩子縫製一個口袋
裝滿文學的喜悅
也裝滿一袋子的「夢想」

發 行 人：許鍾榮

策　　劃：陸以愷

美術顧問：陳來奇

法律顧問：李永然

總　　編：許麗雯

審　　訂：林眞美

美術編輯：周木助・涂世坤

編　　輯：高靜玉・楊錦治・陳湘玲
　　　　　楊文玄・樸慧芳・唐祖貽
　　　　　吳世昌・魯仲連・黃中憲
　　　　　行銷企劃：李惠貞・吳天霖
　　　　　行銷執行：王貞福・楊恭勤・廖欽源
　　　　　出版發行：文庫出版事業股份有限公司
　　　　　編輯地址：台北縣新店市民權路130巷14號4樓

印　　製：偉勵彩色印刷股份有限公司
行政院新聞局出版事業登記證局版臺業字第4870號
一九九五年十月十五日初版
服務電話：(02)2183246
郵撥帳號：16027923

定　　價：一五〇元

文庫出版事業股份有限公司　收

23120
新店市民權路130巷14號4F